APHRODITE AND THE RABBIS